徐浩不空和尚碑

中國碑帖名品 二編 [十]

上海書畫出版社

《中國碑帖名品》（二編）編委會

編委會主任
　王立翔

編委（按姓氏筆畫爲序）
　王立翔　田松青
　朱艷萍　張恒烟
　孫稼阜　馮　磊
　馮彦芹

本册責任編輯
　馮　磊

本册釋文注釋
　俞　豐　陳鐵男

本册圖文審定
　田松青

前言

中華文明綿延五千餘年，文字實具第一功。從倉頡造字而雨粟鬼泣的傳說起，歷經華夏子民智慧聚集、薪火相傳，終使漢字生生不息、蔚爲壯觀。伴隨着漢字發展而成長的中國書法，基於漢字象形表意的特性，在一代又一代書寫者的努力之下，最終超越其實用意義，成爲一門世界上其他民族文字無法企及的純藝術，并成爲漢文化的重要元素之一。在中國知識階層看來，書法是中國人『澄懷味象』、寓哲理於詩性的藝術最高表現方式，她净化、提升了人的精神品格，歷來被視爲『道』『器』合一。而事實上，中國書法確實包羅萬象，從孔孟釋道到各家學說，從宇宙自然到社會生活，中華文化的精粹，在其間都得到了種種反映，書法無愧爲中華文化的載體。書法又推動了漢字的發展，篆、隸、草、行、真五體的嬗變和成熟，源於無數書家前啓後、對漢字美的不懈追求，多樣的書家風格，則愈加顯示出漢字的無窮活力。那些最優秀的『知行合一』的書法家們是中華智慧的實踐者，他們匯成的這條書法之河印證了中華文化的發展。

因此，學習和探求書法藝術，實際上是瞭解中華文化最有效的一個途徑。歷史證明，漢字及其書法進程中發生了重要作用。我們堅信，在今後的文明進程中，這一獨特的藝術形式，仍將發揮出巨大的力量。然而，在當代社會經濟高速發展、不同文化劇烈碰撞的時期，書法也遭遇前所未有的挑戰，這其間自有種種因素，而漢字書寫的退化，或許是書法之出現踟躕不前窘狀的重要原因，因此，有識之士深感傳統文化有『迷失』和『式微』之虞。書法藝術的健康發展，有賴於對中國文化、藝術真諦更深刻的體認，匯聚更多的力量做更多務實的工作，這是當今從事書法工作的專業人士責無旁貸的重任。

有鑒於此，上海書畫出版社以保存、還原最優秀的書法藝術作品爲目的，從系統觀照整個書法史藝術進程的視綫出發，於二〇一一年至二〇一五年間出版《中國碑帖名品》叢帖一百種，受到了廣大書法讀者的歡迎，成爲當代書法出版物的重要代表。爲了能夠更好地呈現中國書法的魅力，滿足讀者日益增長的需求，我們決定推出叢帖二編。二編將承續前編的編輯初衷，擴大名作的匯集數量，進一步提升品質，以利讀者品鑒到更多樣的歷代書法經典，獲得對中國書法史更爲豐富的認識，促進對這份寶貴遺産更深入的開掘和研究。

上海書畫出版社

簡介

徐浩（七○三—七八二），字季海，越州會稽（今浙江省紹興市）人。徐嶠子。唐玄宗開元五年（七一七），擢明經第，歷遷集賢校理、都官郎中，領東都選。肅宗時，爲中書舍人，累進國子祭酒，爲李輔國所譖，貶廬州長史。代宗時，復以中書舍人召，歷工部侍郎、會稽縣公，出爲嶺南節度使，入爲吏部侍郎。坐事，貶明州別駕。德宗初，召授彭王傅。建中三年（七八二）卒，享年八十，追贈太子太師，謚號爲定。著有《法論書》。徐浩年輕時即以書法名世，五體皆工，楷、隸尤精，唐肅宗時，四方詔令多出其手。《新唐書·徐浩傳》評其書法如怒猊抉石、渴驥奔泉，對後世影響極大。

《不空和尚碑》全稱爲《唐大興善寺故大德大辯正廣智三藏和尚碑銘并序》。唐嚴郢撰，徐浩書。唐建中二年（七八一）十一月十五日立。有額，楷書四行，行四字，曰『唐大興善寺大辯正廣智三藏國師之碑』，碑陽楷書，二十四行，行四十八字。碑文記述了唐玄宗、肅宗、代宗三朝國師不空和尚之業績。碑石今在西安碑林。此碑書法沉着穩健、圓熟端莊，爲徐浩楷書代表作。

本次選用之本爲朵雲軒所藏清中期拓本，經劉澍年、何昆玉等遞藏，冊首有劉澍年題簽。此本椎拓較精，惜缺失數頁，今以明拓本補足。整幅拓本亦爲朵雲軒所藏，清後期拓本。碑額爲私人所藏。均爲首次原色全本影印。

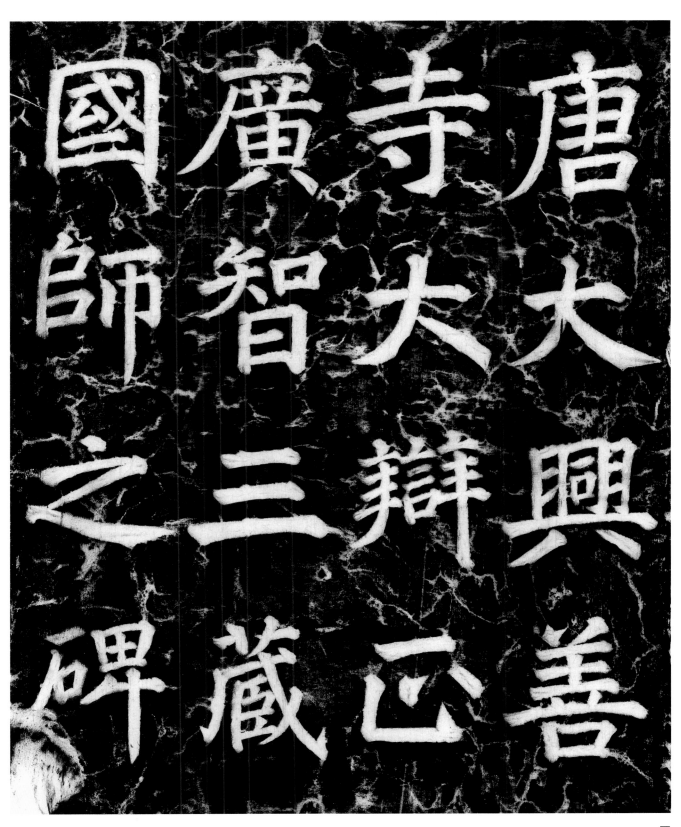

唐大興善寺故大德大辯正廣智三藏和尚碑銘并序

銀青光祿大夫御史大夫上柱國馮翊縣開國公嚴郢撰

銀青光祿大夫鑒主傅上柱國會稽開國公徐浩書

和尚不空西域人也氏族不聞於中夏故不書

玄宗時知至道特見高印託

代宗朝皆為灌頂國師以玄言示疾不起又就臥內加開府儀同三司肅國公皆牢讓不允持錫法號曰大廣智三藏大曆之時

初以持進大鴻臚褒表之及

祖祭申如在之敬

代宗睿詞蒼翠朝三日贈司空追謚大辯正廣智三藏和尚荼毗之時

軼進中謁者齎

夏六月癸未歲廢於京師大興善寺

代宗至毀

代宗蒼茫朝三日贈司空迴盪其無雙稽冠絕倫舉無與比伊年九月灌頂外壇之

則時成佛起塔於舊居寺院和尚性聰朗博貫前佛萬法要指緇門蜀立嘉薦令芳禮冠羣夫真言寶契阿闍梨金剛智阿闍梨金剛智每傳金剛智阿闍梨金剛智之憲度受灌頂外壇之時

迺佛前受瑜伽最上乘義後毂百歲傳於龍猛菩薩龍猛又毂百歲詣於龍智阿闍梨龍智傳金剛智阿闍梨金剛智傳和尚凡六葉矣每渡南海半渡戊寅享年七十夏五十享年乃如

北和尚又西遊天竺師子等國詣龍智阿闍梨揚攉十八會法化相承自毘盧遮那如來馳於和尚凡六葉矣

留中道迎和尚又登天竺師子等國詣龍智阿闍梨揚攉十八會法化相承自毘盧遮那

吳鼓駭以定刀對之未移暑而海靜溫樹不言莫可記已西域隘巷國化奔突自毘眼視之不旋踵而為

是自後學於晚幕常飾其具坐道場浴其生也海氏有毫光照燭之瑞其發也精合有池水竭涸之異黑雲

十者自成童至于晚幕常有法微言今見凡扶光容眇漠得傳燈之繼明佛鎔鑄其歷暑未曾隕史為七至美哉於載

紀本行記余勒我崇昔承三宗道為弟陸伏受狂為水息天詣起寶塔

是者後學於堂誦說常有法微言今見凡扶光容眇漠為儀同昔在廣戍慧子何攘逾三千復有蕭公瑜伽雙樹慶色旬空蕐

嗚呼大士右我相繼述者天使祖祭爛然有弟陸伏衷毒使惻

為寵偈傳之大都

殷受傳燈相繼述者天使祖祭爛然有弟陸伏衷毒使惻

建中二年歲次辛酉十一月乙□十五日己巳建

宋拓不空和尚碑

三十二蘭亭室收藏

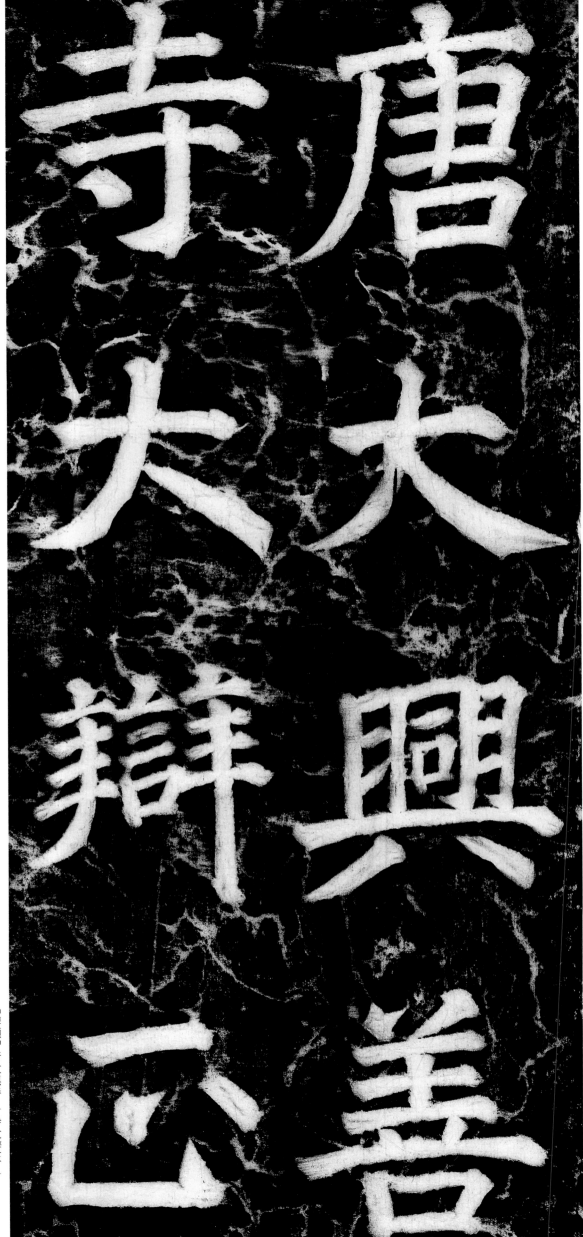

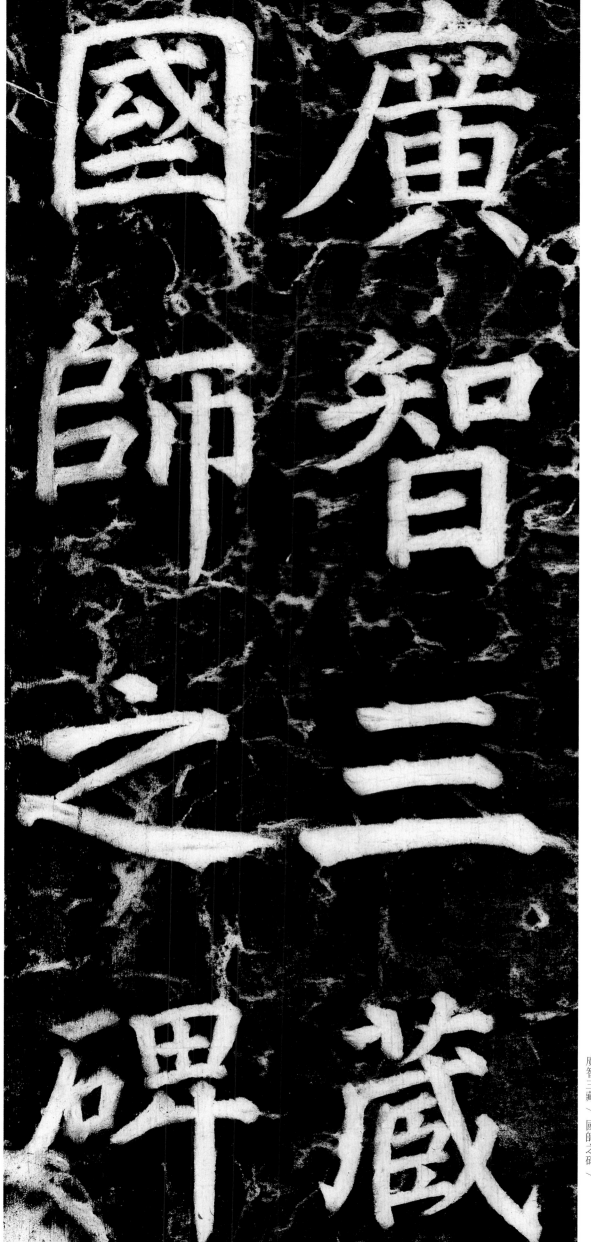

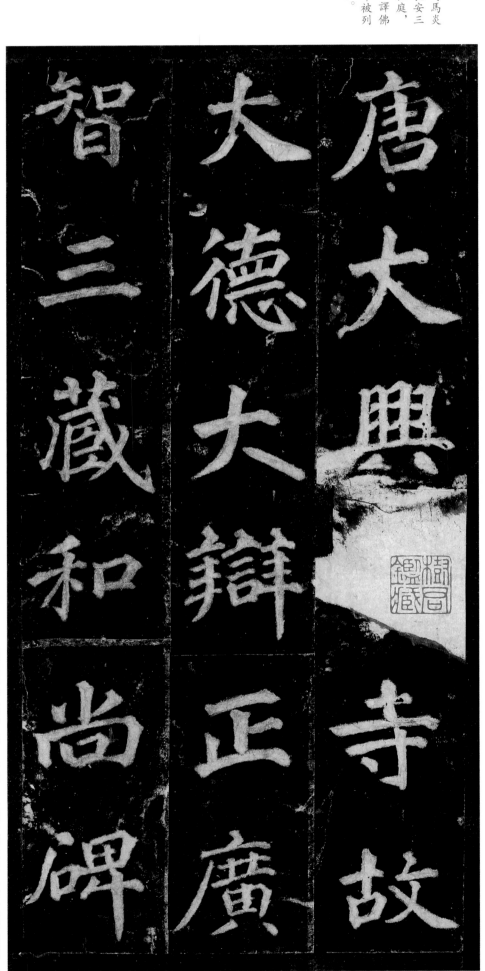

大興善寺：始建於晉武帝司馬炎時期，隋唐爲皇家寺院，長安三大譯經場之一，佛教密宗祖庭，有多位西來高僧曾在此翻譯佛典、設壇傳法。一九五六年被列爲陝西省重點文物保護單位。

【碑陽】唐大興（善）寺故 / 大德大辯正廣 / 智三藏和尚碑 /

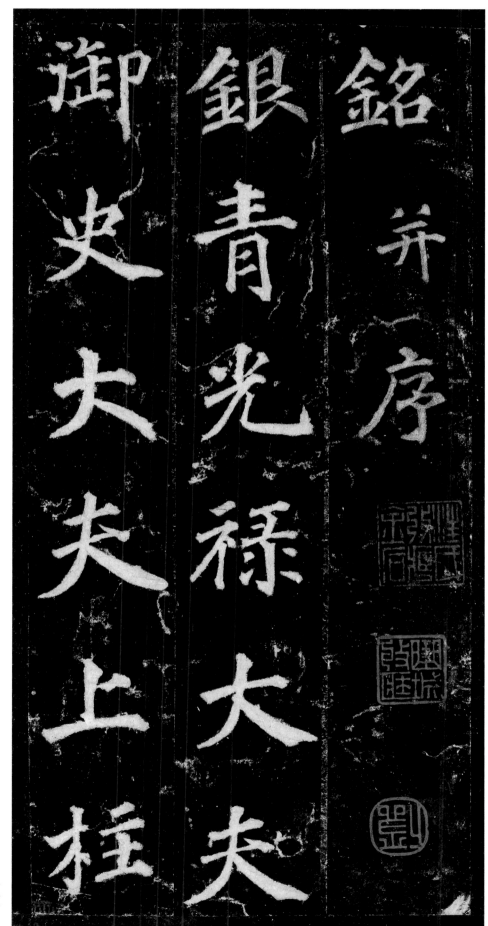

銘并序。／銀青光禄大夫、／御史大夫、上柱／

嚴郢：字叔敖，華州華陰縣人，唐代官員。天寶初年進士，歷任太常寺協律郎、江陵節度判官、建州參軍、監察御史、行軍司馬、河南尹兼水陸轉運使、京兆尹、御史大夫等，建中四年卒於貴州刺史任上。

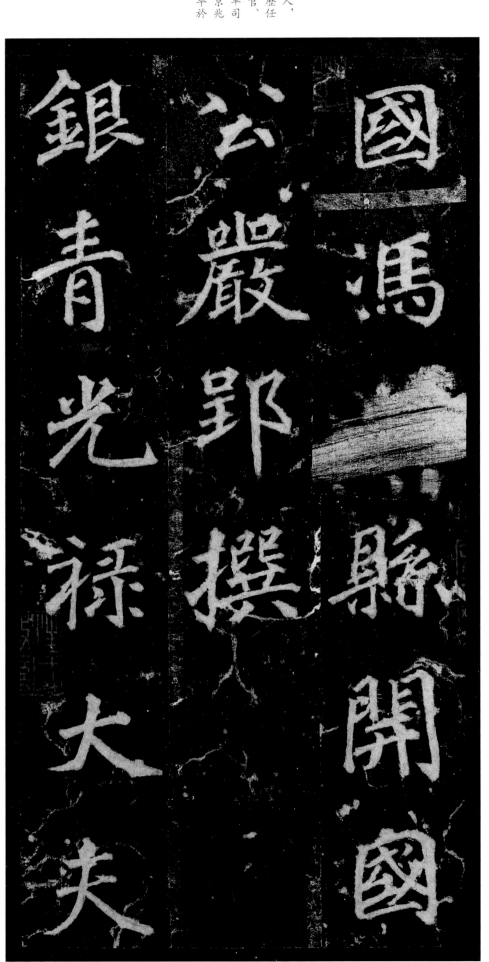

國、馮（翊）縣開國／公嚴郢撰。／銀青光禄大夫、／

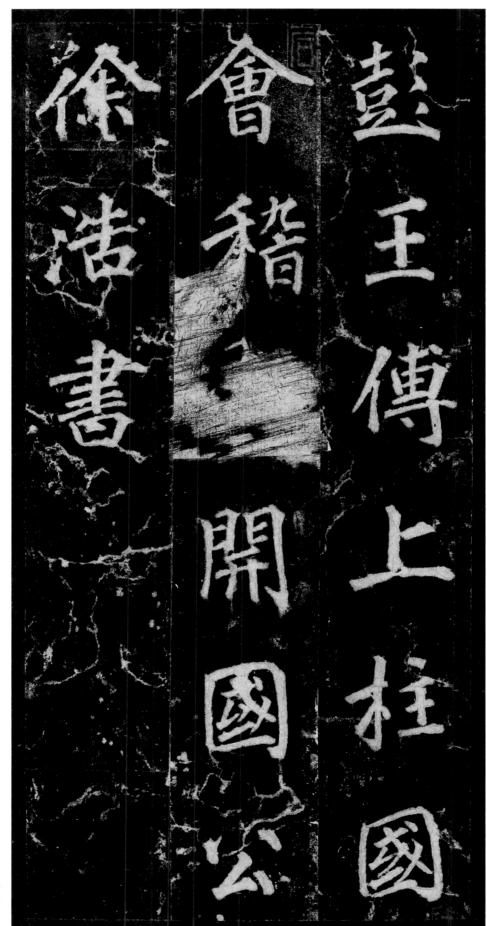

彭王傅上柱國會稽開國公徐浩書

彭王傅、上柱國、／會稽（郡）開國公／徐浩書。／

不空和尚：西域人，唐代名僧，師金剛智，學密宗法門，曾代表朝廷出使獅子國，帶回大量佛經。幾經輾轉，定居長安興善寺，歷唐玄宗、肅宗、代宗三朝，為灌頂國師。一生參與翻譯大量佛經，猶以密宗典籍為主，與玄奘、鳩摩羅什、真諦并稱「四大譯師」，為密宗祖師之一。

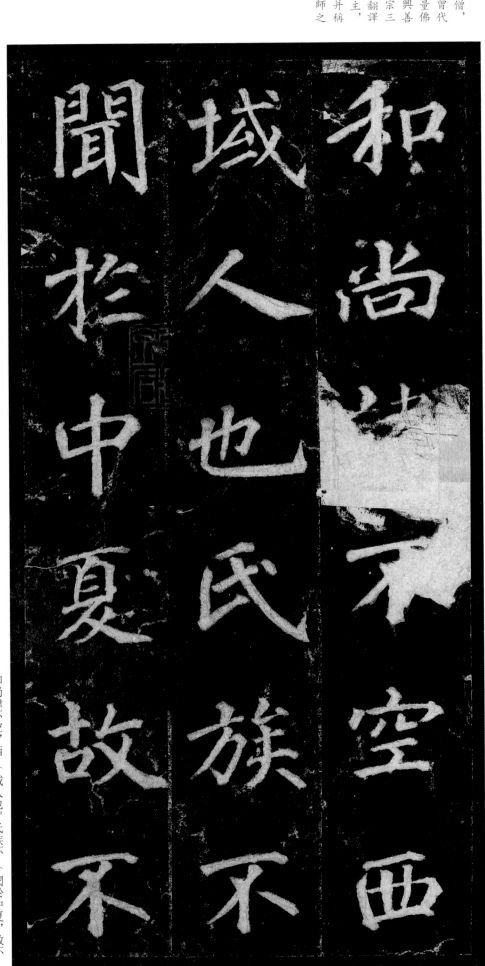

和尚諱不空，西／域人也。氏族不／聞於中夏，故不／

燭知：明悉通曉。

高印：形容地勢高，此指不空和尚境界高超絕俗。印，古同『仰』『昂』，向上，高揚。

訖：至，到。

灌頂：佛教密宗修道方法。唐法崇《佛頂尊勝陀羅尼經疏》：「所謂灌頂者，若初修道者，入真言門先訪師主大阿闍梨，建立道場，求灌頂法，入修三密，願證瑜伽。猶如世間輪王太子，欲紹王位，以承國祚，用七寶瓶，盛四大海水，灌頂方承王位，故號「佛子」。」

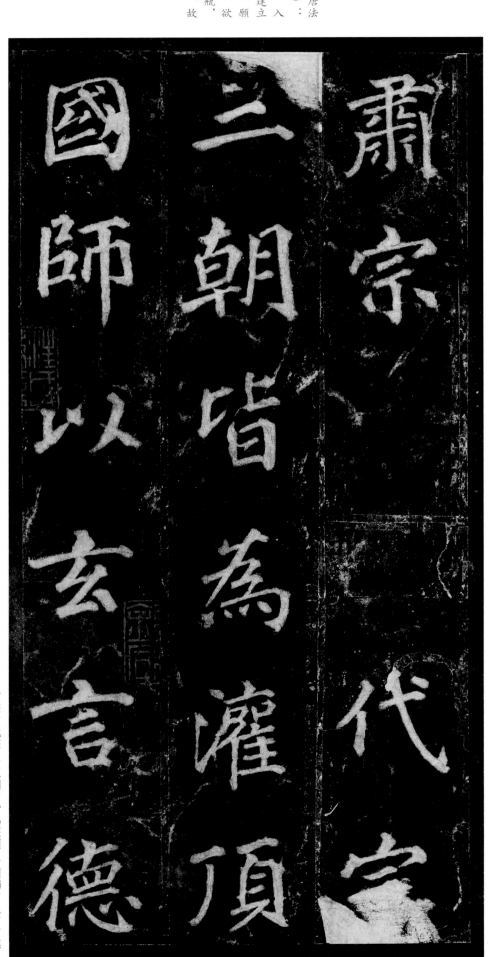

肅宗、代宗 ／三朝，皆為灌頂 ／國師，以玄言德 ／

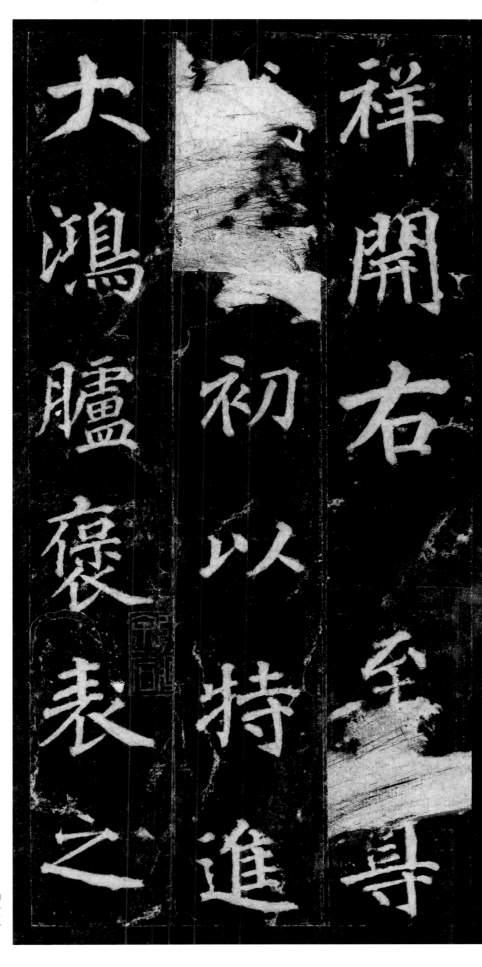

祥開右至尊。

祥開右至尊。∕代（宗）初，以特進∕大鴻臚褒表之，∕

大鴻臚：官職名。漢武帝初名此職，北齊始置鴻臚寺，主掌接待賓客、朝祭禮儀之事。

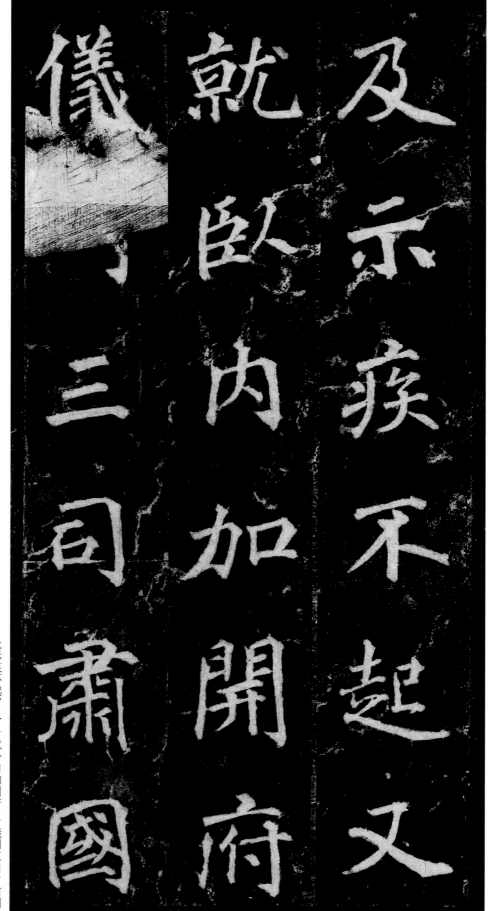

及示疾不起，又／就臥內加開府／儀同三司、肅國／

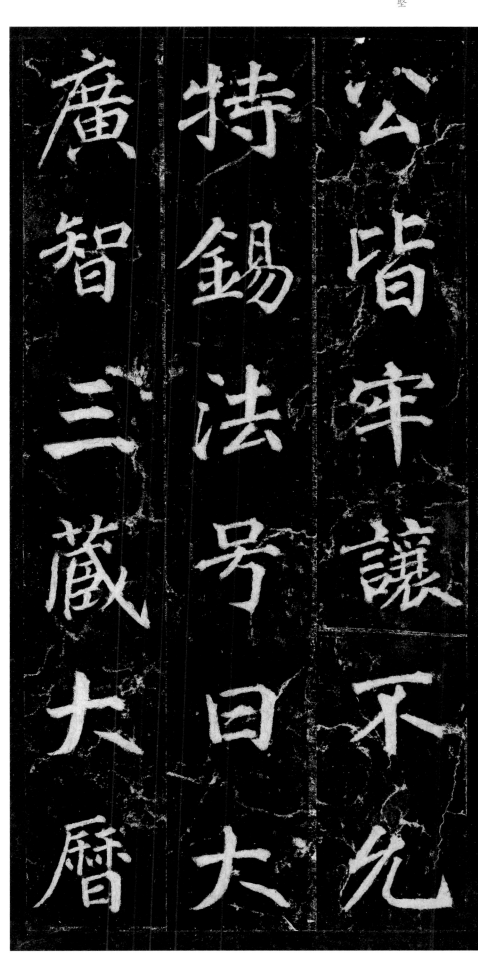

公，皆牢讓不允，／特錫法号曰『大／廣智三藏』。大曆／

牢讓：堅持推辭不就。牢，堅
定。

錫：同『賜』。

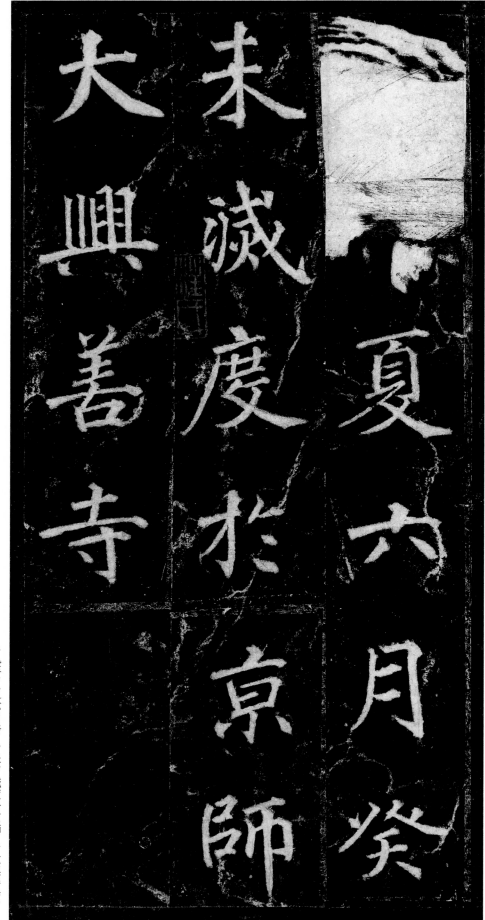

大興善寺

未滅度於京師

夏六月癸

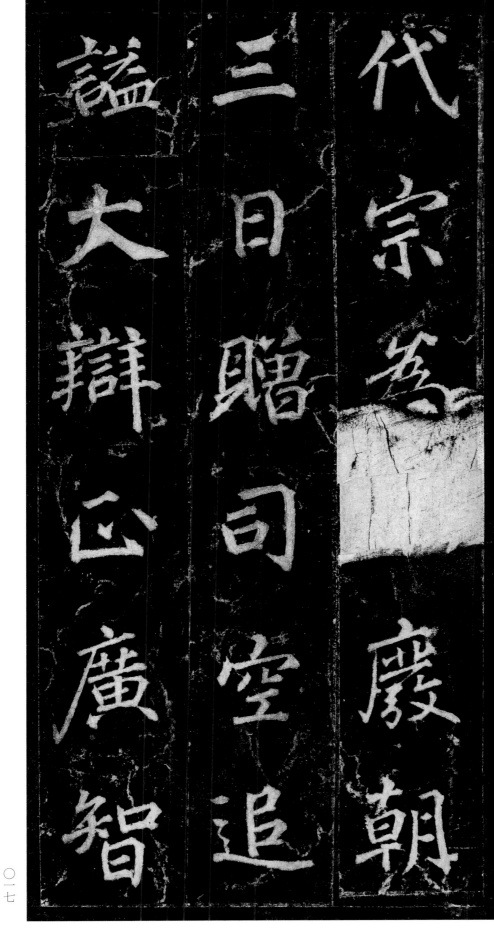

代宗爲（之）廢朝／三日，贈司空，追／諡『大辯正廣智／

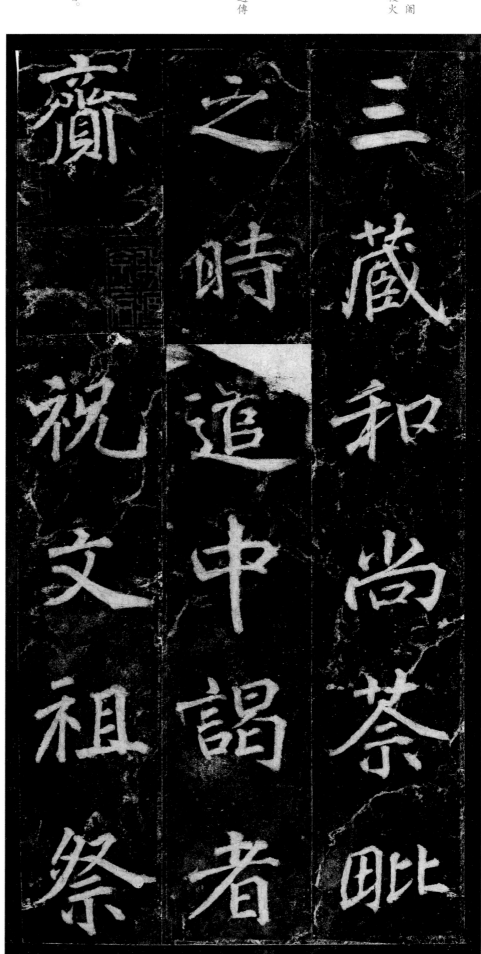

茶毗：佛教語，又稱荼毗、闍毗，梵語意焚燒，指僧侶死後火葬、火化。

中謁者：官名，主皇宮內外通傳之事。

齋：持送。

祝文：祭祀、祭奠所用之文書。

三藏和尚｜。荼毗／之時，（詔）遣中謁者／齋祝文祖祭，／

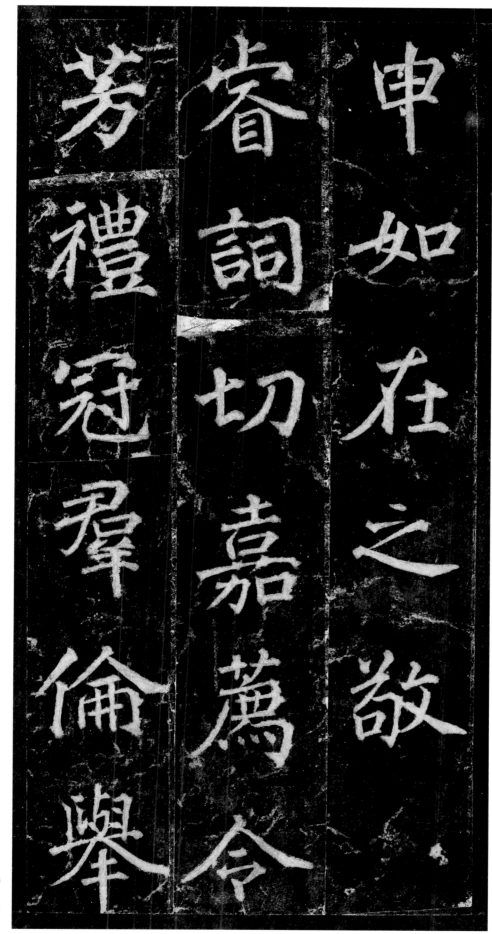

申如在之敬。／睿詞（深）切，嘉薦令／芳，禮冠群倫，舉／

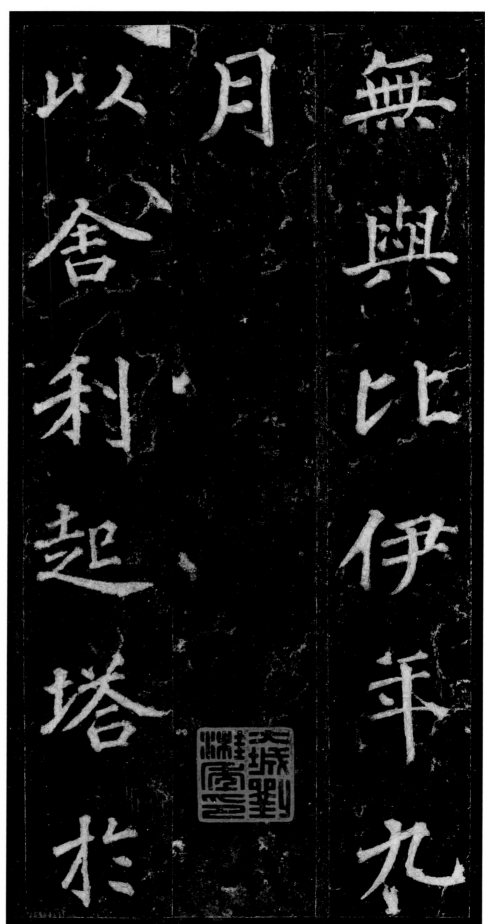

無與比。伊年九／月，／（詔）以舍利起塔於／

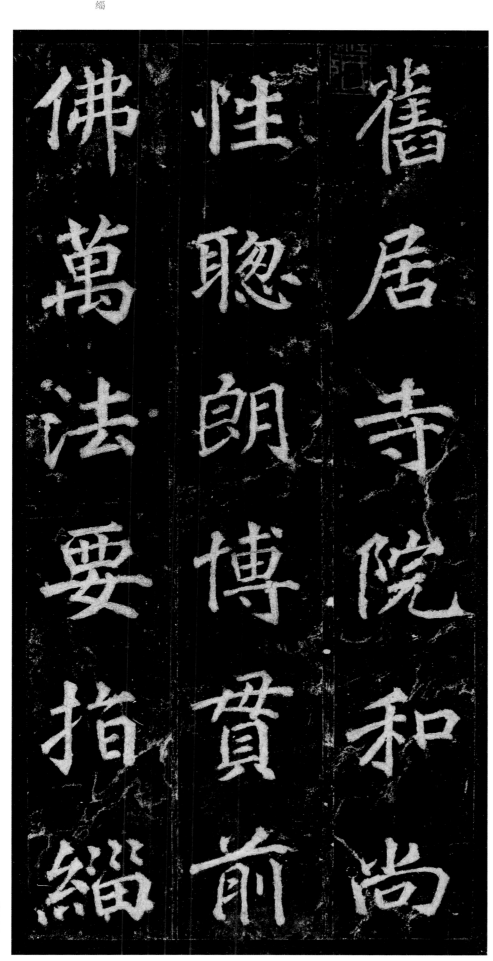

舊居寺院。和尚／性聰朗，博貫前／佛，萬法要指，緇／

緇門：即佛門，因僧徒常著緇衣，故稱。緇，黑色。

邀盪盪：即『邀荡荡』，浩遠博
大貌。

稽夫：考察，核驗。

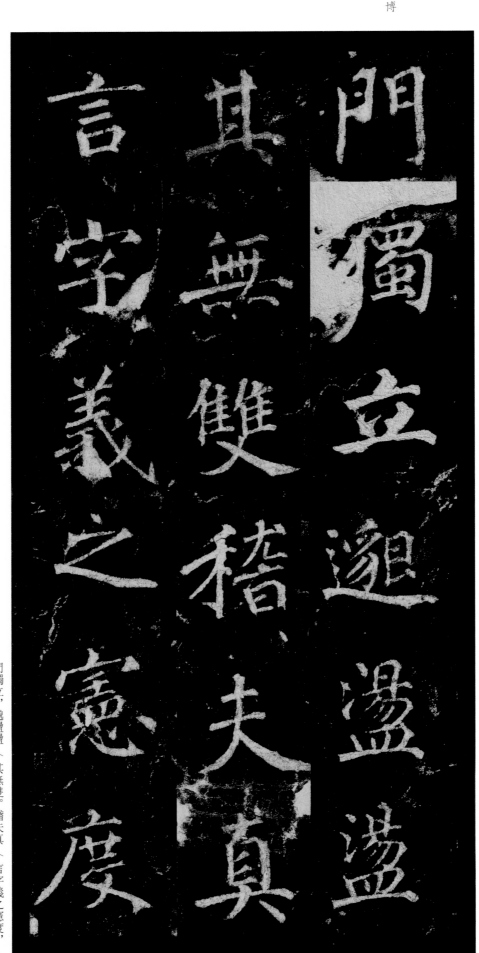

門獨立，邀盪盪 / 其無雙。稽夫真 / 言字義之憲度， /

則時：即時。

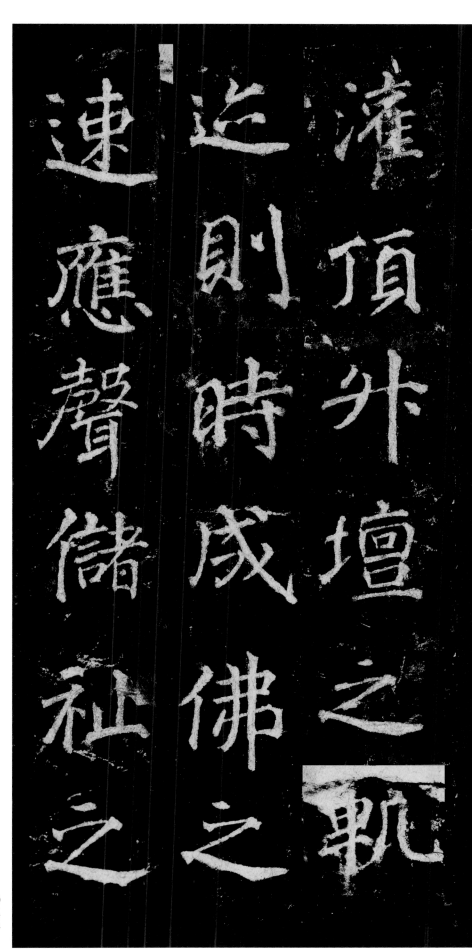

灌頂升壇之軌／迹，則時成佛之／速，應聲儲祉之／

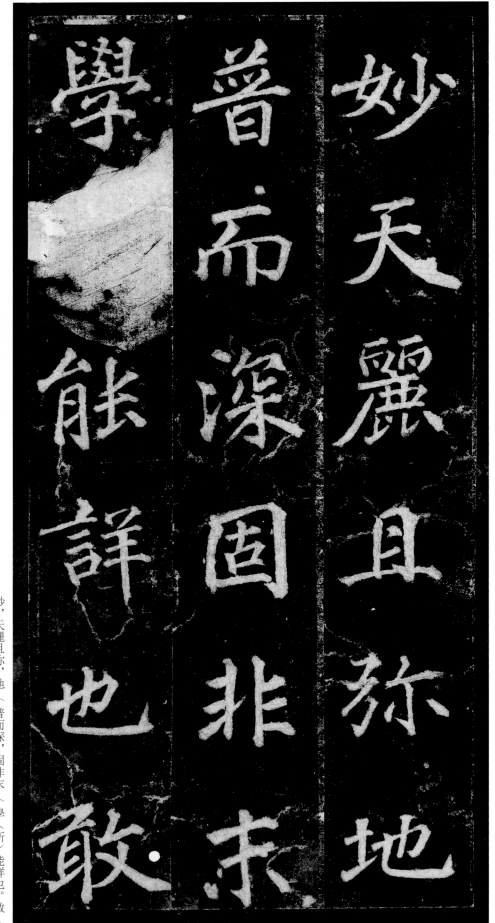

妙天麗且弥地

普而深固非末

學能詳也敢

妙，天麗且弥，地／普而深，固非末／學（所）能詳也。敢／

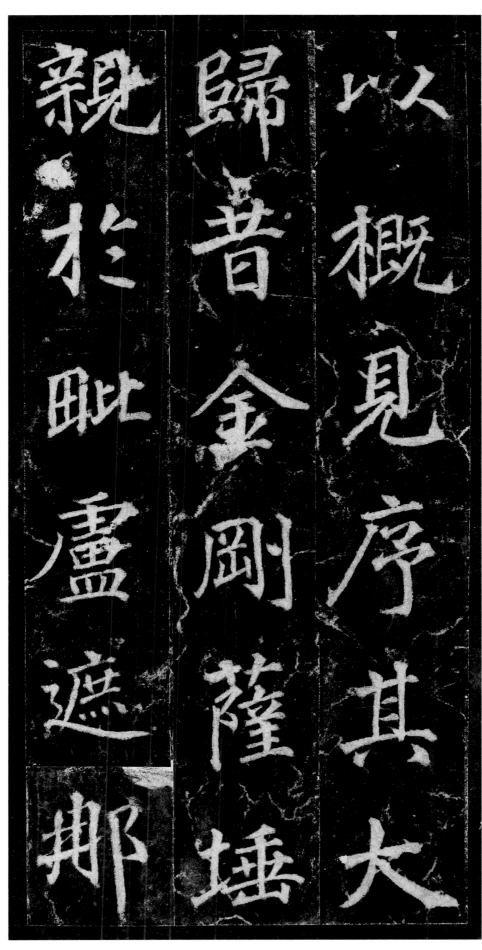

金剛薩埵：即金剛菩薩，又名普
賢菩薩，持金剛杵，故名。密宗
以大日如來爲初祖，金剛薩埵爲
二祖。薩埵，菩薩。

毗盧遮那佛：即密宗所謂大日如
來佛，梵語『毗盧遮那』爲太陽
名，故譯『大日』，意指光明遍
照。

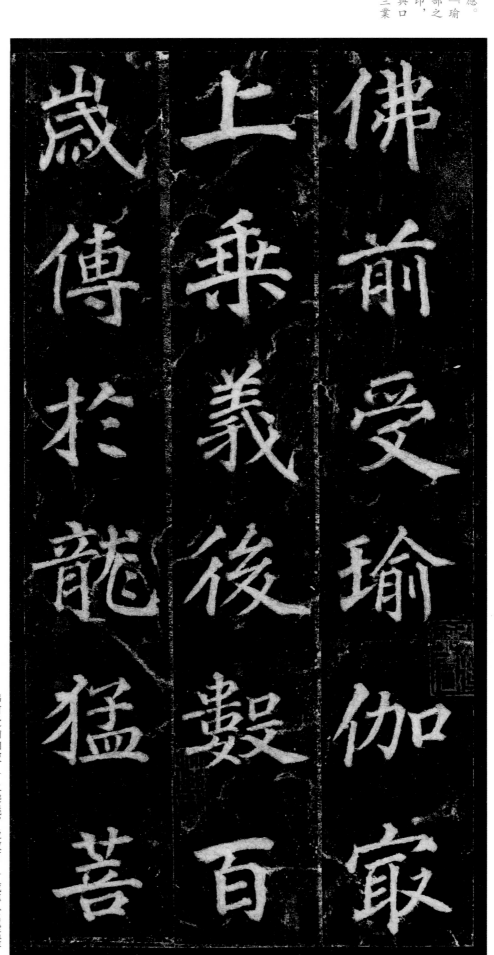

瑜伽：佛教語，梵語意相應。
《瑜伽焰口施食要集》：「瑜
伽，竺國語，此翻相應，密部之
總名也。約而言之，手結密印，
口誦真言，意專觀想，身與口
協，口與意符，意與身會，三業
相應，故曰瑜伽。」

寢：同「最」。

佛前受瑜伽寢／上乘義，後數百／歲傳於龍猛菩／

○二六

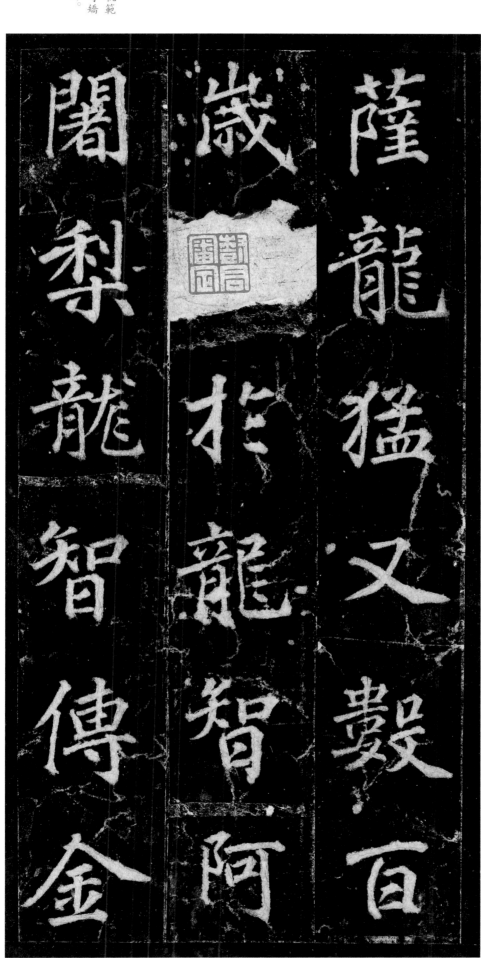

薩，龍猛又數百／歲（傳）於龍智阿／闍梨，龍智傳金／

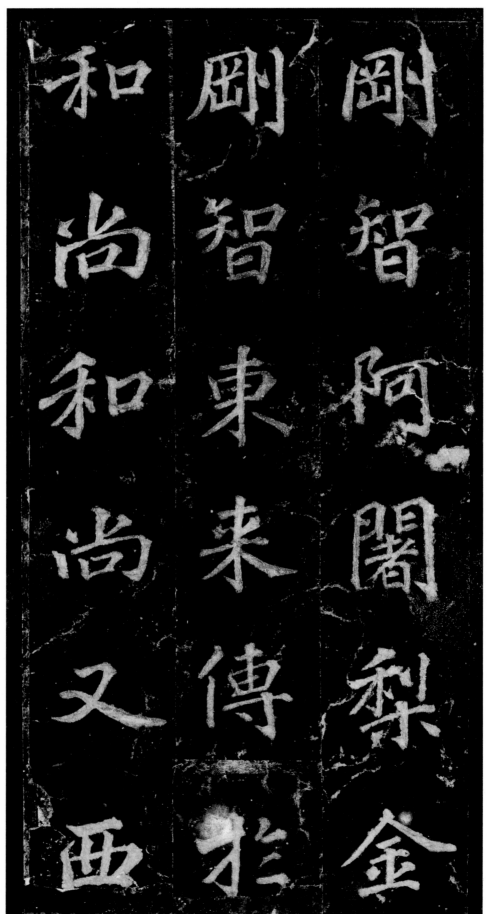

剛智阿闍梨，金／剛智東來傳於／和尚，和尚又西／

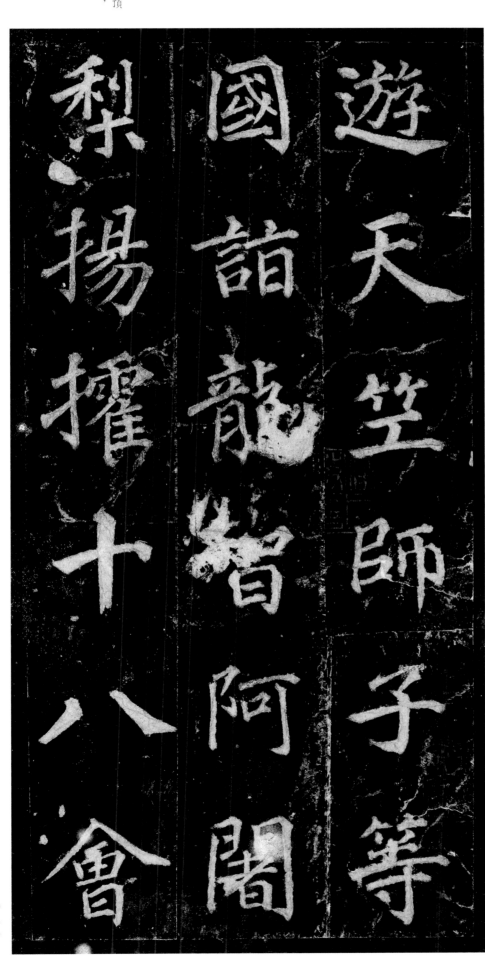

十八會法：指密宗經典《金剛頂
經》，全經有十八會、十萬偈，
不空和尚曾選譯過部分內容。

遊天竺師子等
國，詣龍智阿闍
梨，揚攉十八會

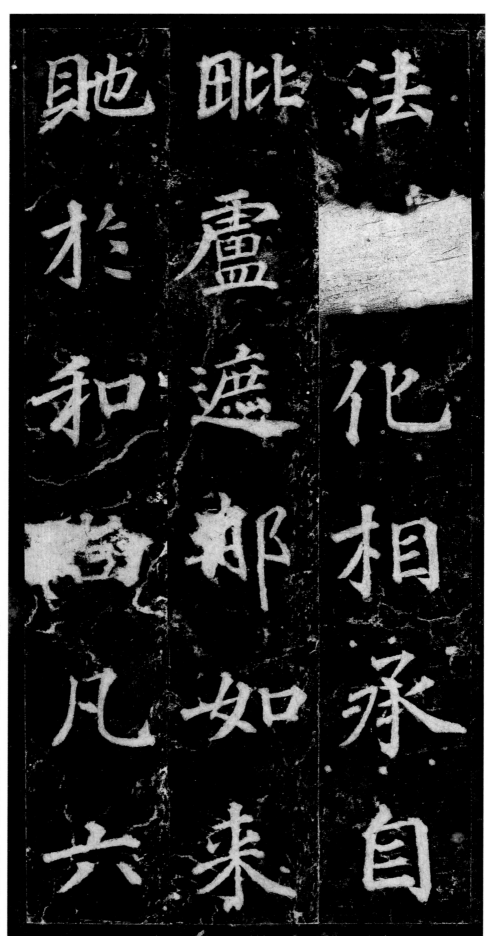

法。（法）化相承，自／毗盧遮那如來／迤於和尚，凡六／

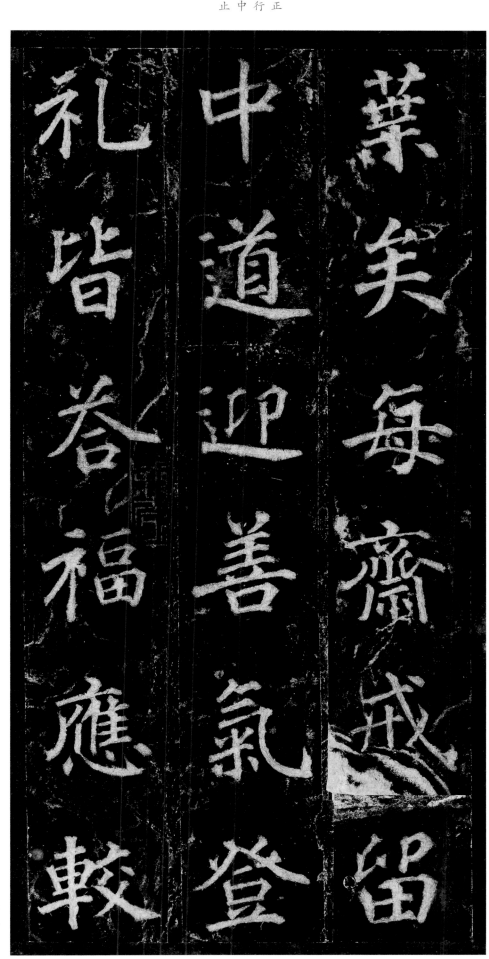

葉矣。每齋戒，留／中道，迎善氣，登／礼皆苔，福應較／

中道：指佛教諸宗所謂至理、正法、真諦。唐湛然《止觀輔行傳弘決》：『一色一香，無非中道者，中道即法界，法界即止觀。』

苔：同『答』。

較然：明顯，顯著。

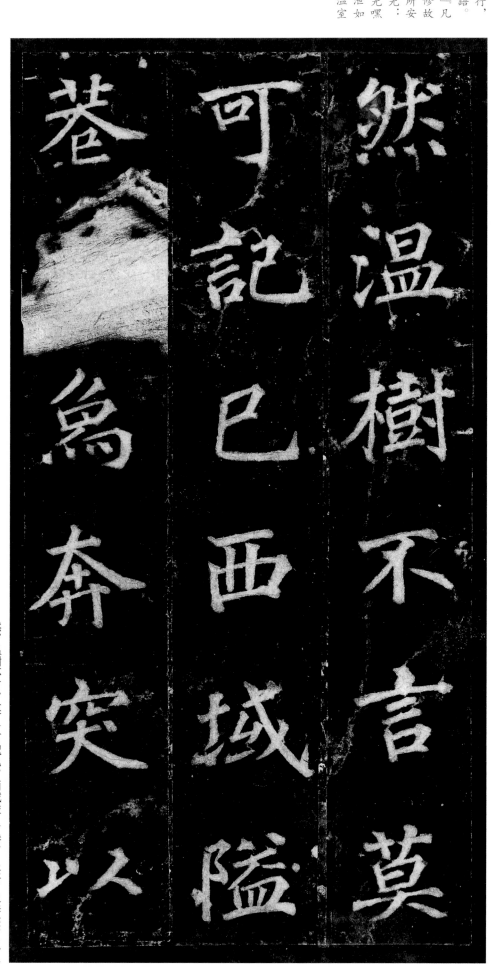

温樹不言：原指做官謹言慎行，
此處意爲行止安定，不作妄語。
典出《漢書·孔光傳》：「凡
典樞機十餘年，守法度，修故
事。上有所問，據經法以心所安
而對，不希指苟合……或問光：
「溫室省中樹皆何木也？」光嘿
不應，更答以它語，其不泄如
是。」溫室，即長樂宮中溫室
殿。

然，溫樹不言，莫／可記已。西域隘／巷，（狂）象奔突，以／

踵而象伏不起： ／ 南海半渡，天吳 ／

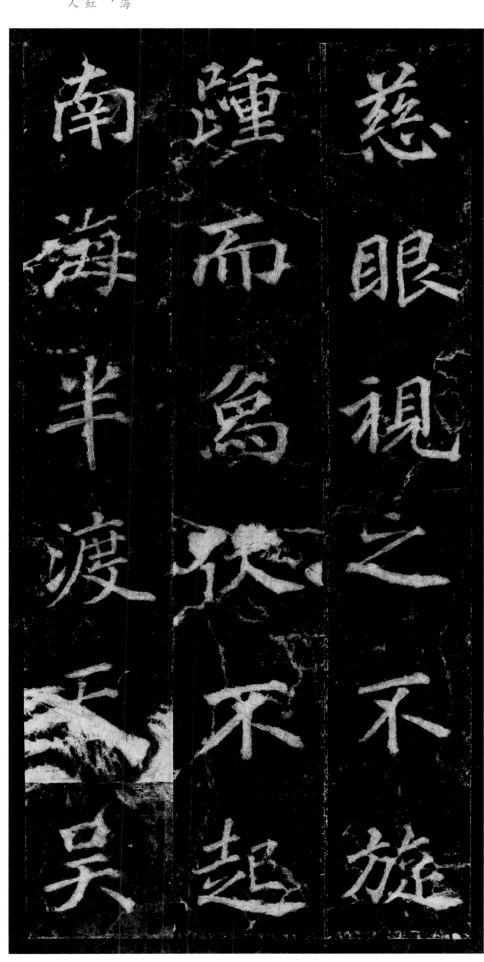

慈眼視之，不旋 ／ 踵而象伏不起： ／ 南海半渡，天吳 ／

天吳：古代傳說之水神。《山海經·海外東經》：「朝陽之谷，神曰天吳，是爲水伯。在虹、虹北兩水間。其爲獸也，八首人面，八足八尾，皆背青黃。」

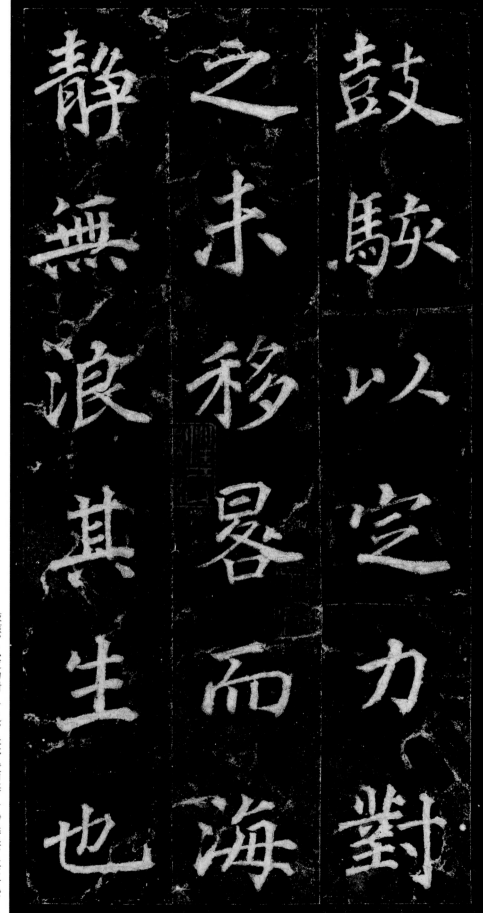

鼓駭，以定力對 / 之，未移晷而海 / 静無浪。其生也，/

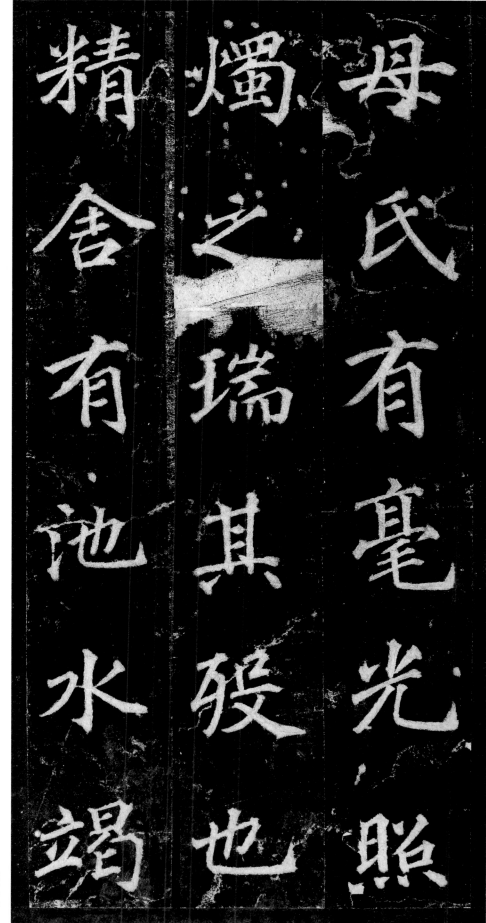

母氏有毫光照 ／ 燭之瑞；其歿也， ／ 精舍有池水竭 ／

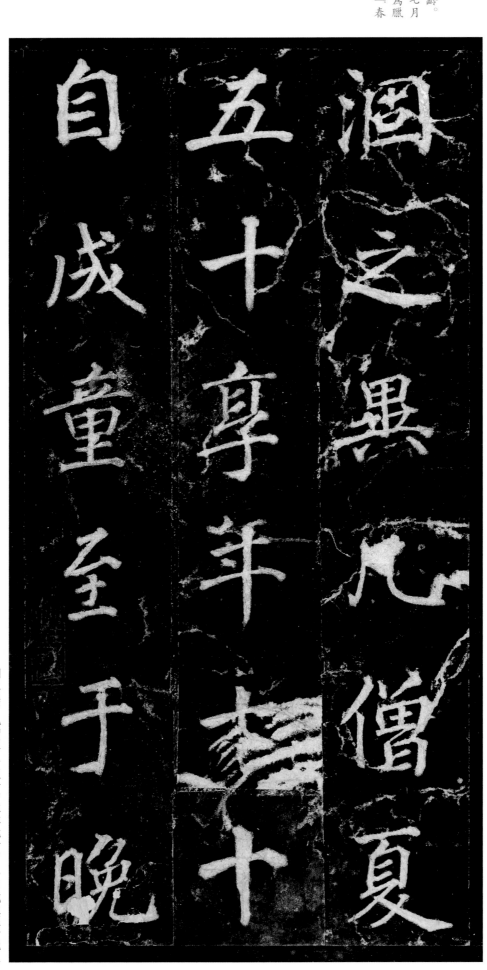

涸之異。凡僧夏 / 五十，享年七十。 / 自成童至于晚 /

僧夏：指僧徒受戒出家之法齡。夏，夏臘，佛經中以每年七月十六日爲歲首，七月十五日爲臘除，猶俗世之春節，與言『春秋』同義。

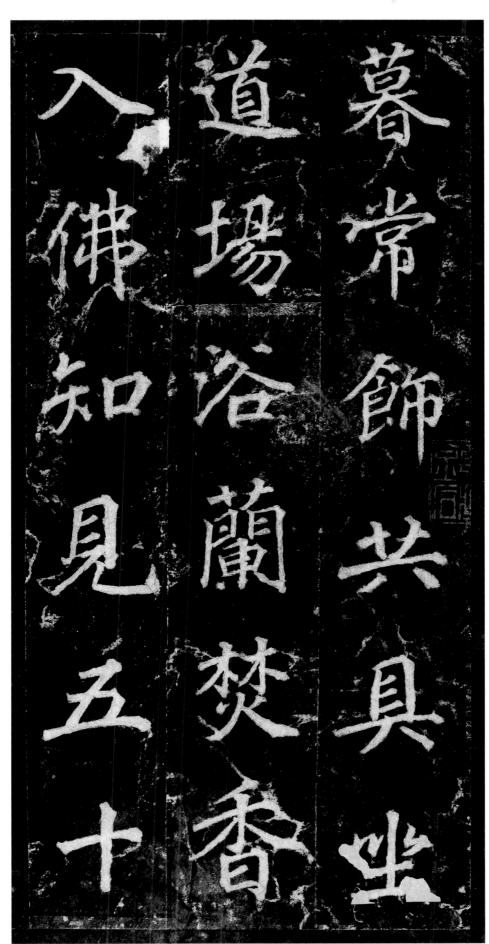

暮，常飾共具坐／道場，浴蘭焚香，／入佛知見，五十／

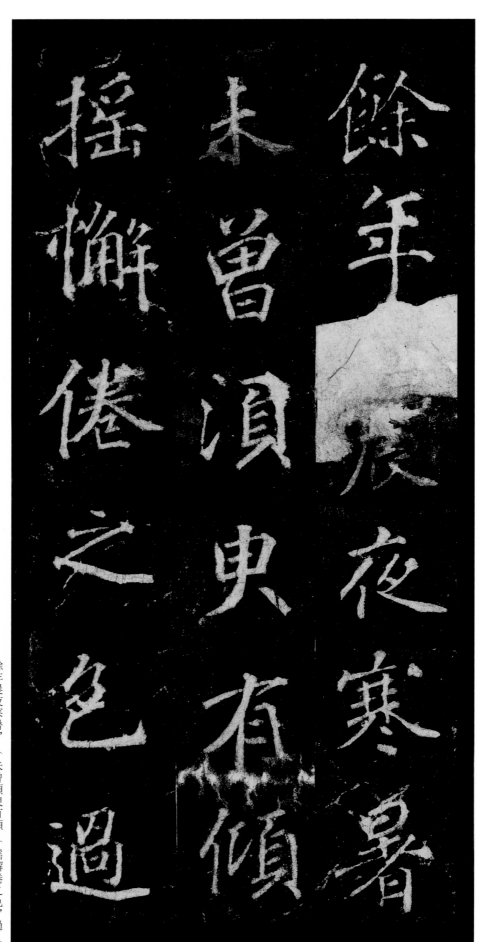

餘年晨夜寒暑，╱未曾須臾有傾╱摇懈倦之色，過╱

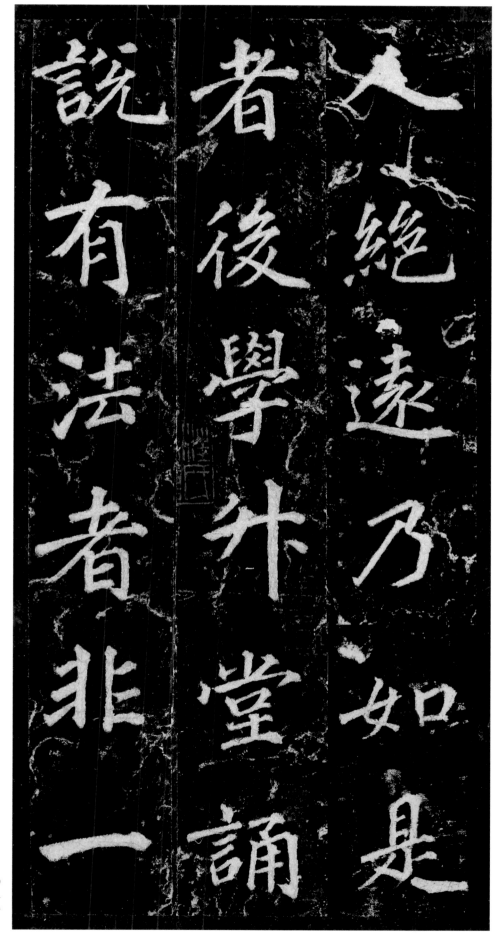

人絕遠，乃如是／者。後學升堂誦／說，有法者非一，／

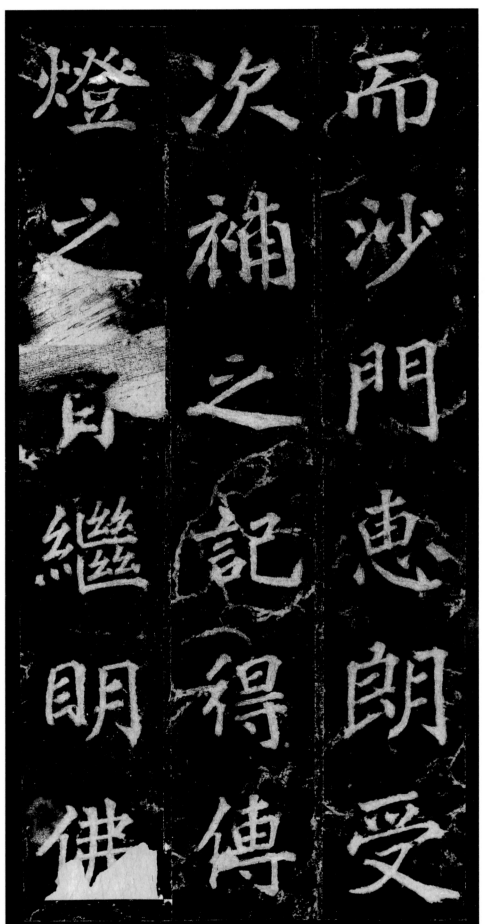

而沙門惠朗，受／次補之記，得傳／燈之旨，繼明佛／

日，紹六爲七，至／矣哉。於戲法子，／永懷梁木。將紀／

紹六爲七：原指將《六經》重新
整理爲《七經》，此指在佛學上
有所繼承發揚。典出漢司馬相如
《封禪文》：「猶兼正列其義，
袚飾闕文，作《春秋》一藝，將
襲舊六爲七，攄之無窮。」紹，
襲繼。

於戲：感嘆詞，意同「鳴呼」。

法子：佛教語，佛門弟子。

梁木：棟樑，賢哲。

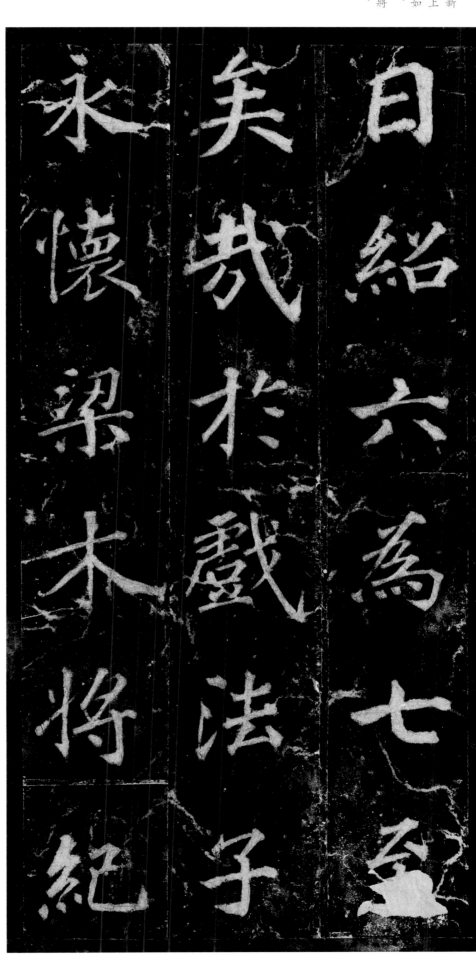

日紹六爲七經
矣哉於戲法子
永懷梁木將紀

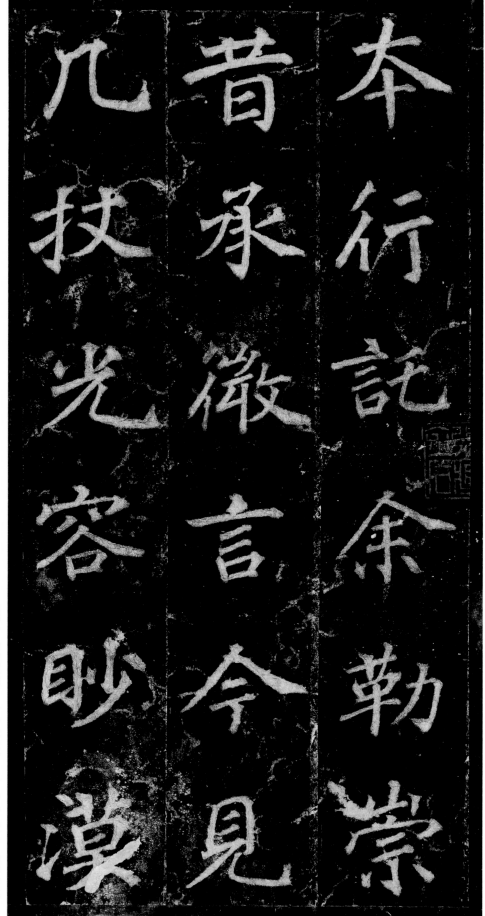

本行，托余勒崇。／昔承微言，今見／几杖。光容眇漠，／

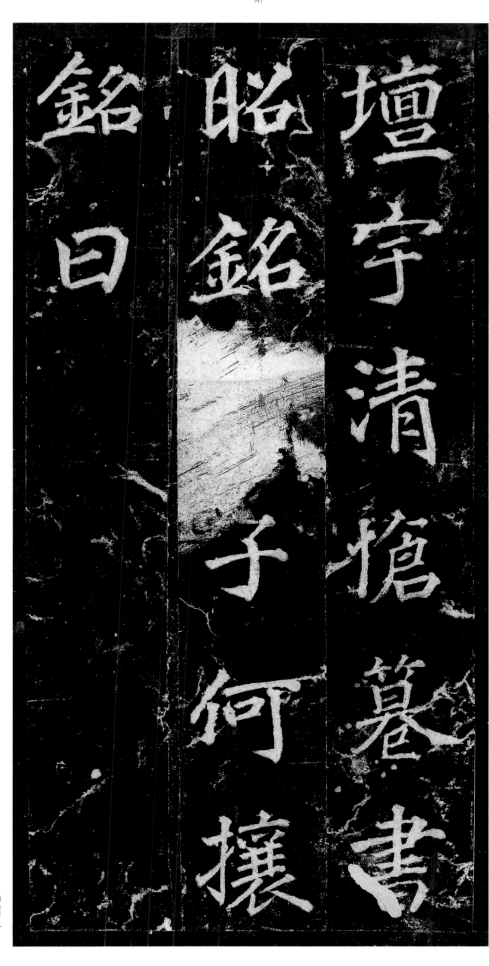

壇宇清愴。篆書／昭銘，（小）子何攘。／銘曰……

篡：同『纂』，編輯。

小子何攘：意為在下怎麼能推辭呢？

大士：佛教語，亦稱菩薩，敬稱
高僧之辭。

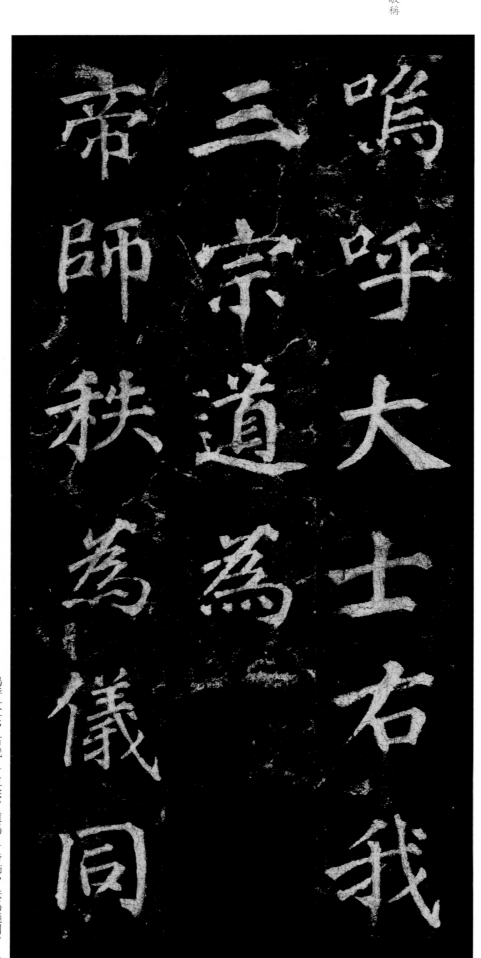

嗚呼大士，右我
三宗。道爲
帝師，秩爲儀同。

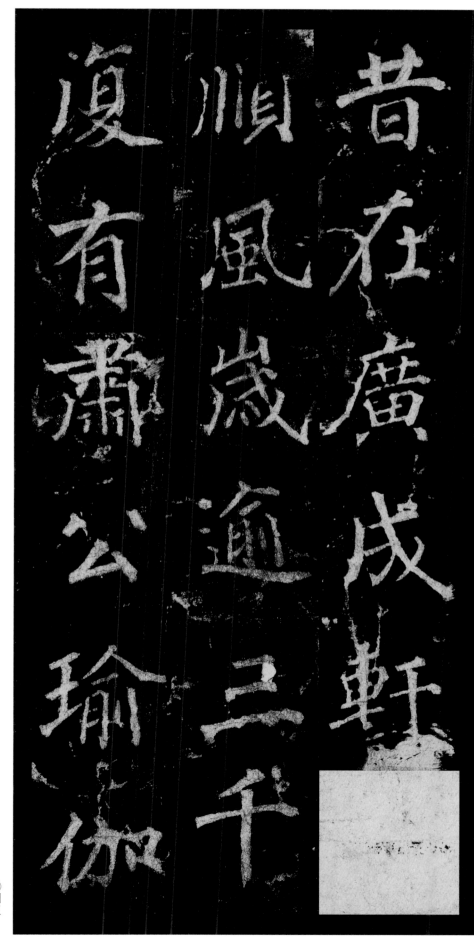

昔在廣成軒
順風歲逾三千
復有蕭公瑜伽

昔在廣成，軒（後）／順風。歲逾三千，／復有蕭公。瑜伽／

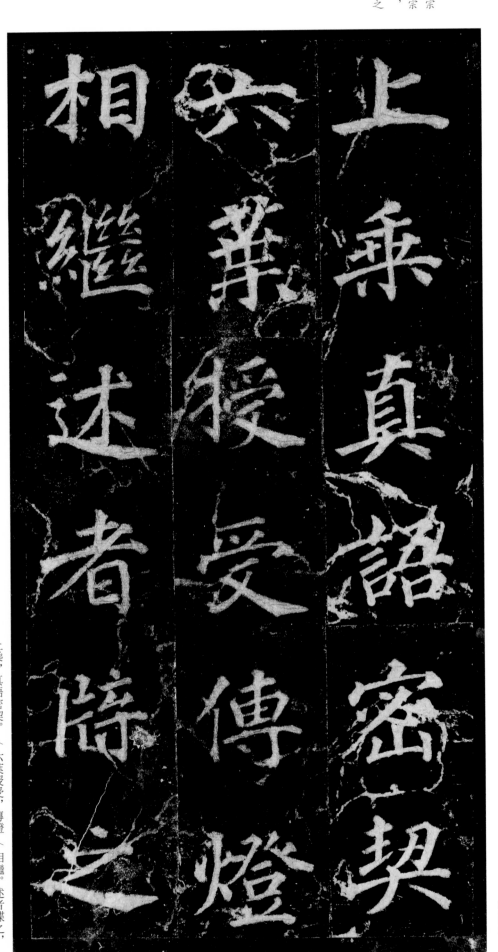

真語密契：佛教密宗認爲，顯宗
是佛陀對俗夫進行說法，而密宗
則是大日如來親傳真言妙法，
密不外傳，故又有「真言宗」之
稱。

上乘，真語密契。／六葉授受，傳燈／相繼。述者牒之，／

〇四六

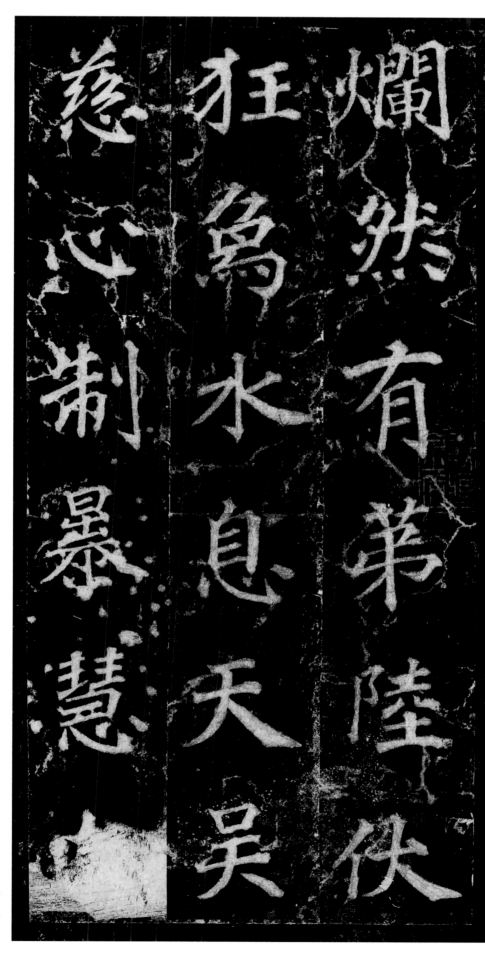

爛然有弟。陸伏／狂象，水息天吳。／慈心制暴，慧力／

兩楹夢：典出《禮記·檀弓上》，謂孔子夢見自己坐於兩楹之間而知命不久矣，後以「兩楹夢」代指喪奠之事。兩楹，房屋廳堂正中之雙柱，後指停放棺柩、舉行祭奠之處。《公羊傳·定公元年》：「正棺於兩楹之間，然後即位。」

雙樹：娑羅雙樹，也稱雙林，相傳摩耶夫人在藍毗尼園中，手扶娑羅樹產下釋迦牟尼。亦為釋迦牟尼圓寂處。《大般涅槃經》：「一時佛在拘施郡城，力士生地，阿利羅跋提河邊，娑羅雙樹間……二月十五日大覺世尊將欲涅槃。」

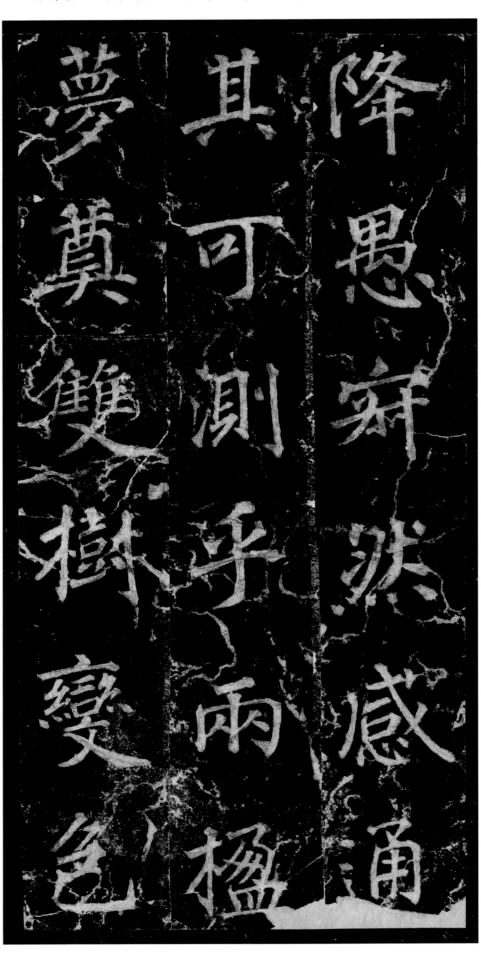

降愚。寂然感通，／其可測乎？兩楹／夢奠，雙樹變色。／

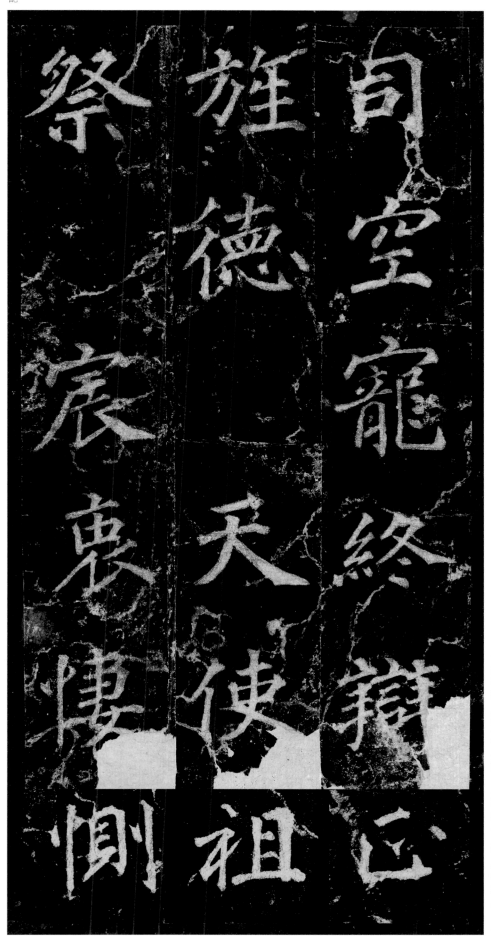

司空寵終，辯正／旌德。天使祖／祭，宸衷悽惻。

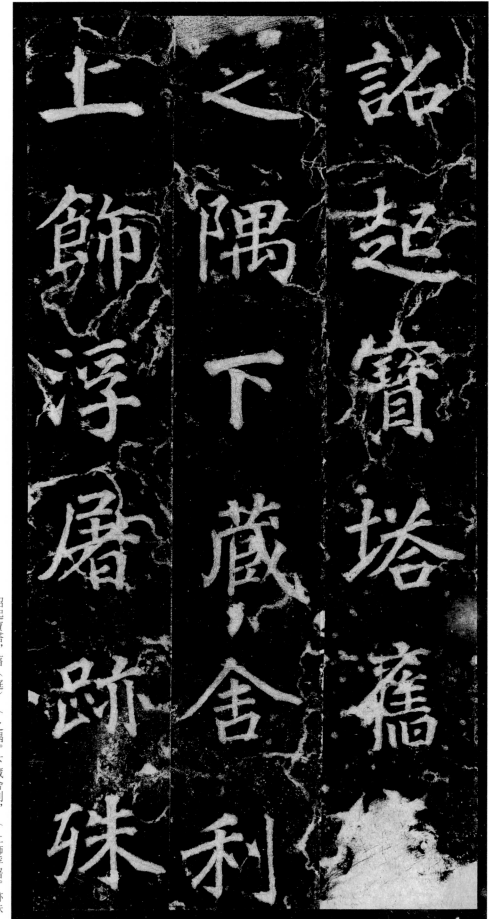

詔起寶塔，舊（庭）／之隅。下藏舍利，／上飾浮屠。跡殊／

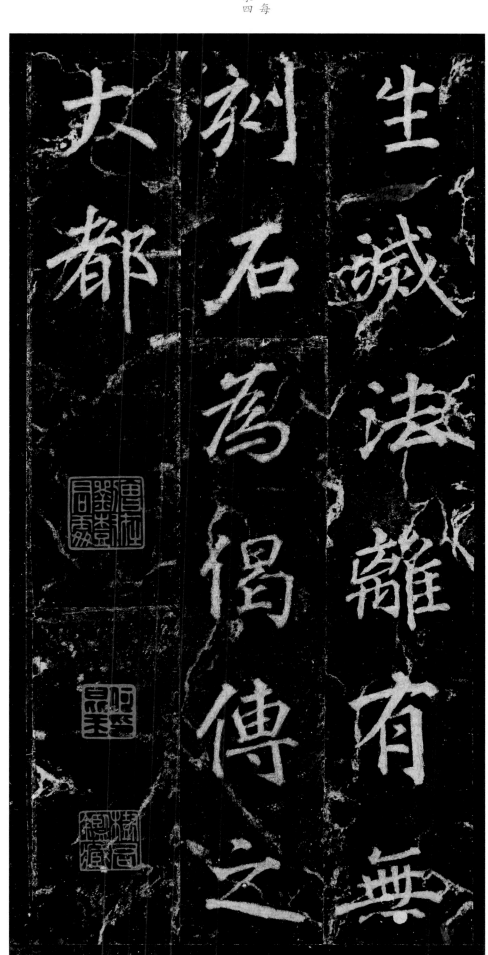

生滅，法離有無。／刻石爲偈，傳之／大都。／

偈：佛教語，僧人頌唱之辭，每句字數不必固定，但一般要求四句成偈。

建中二年：公元七八一年。建中
爲唐德宗李适年號。

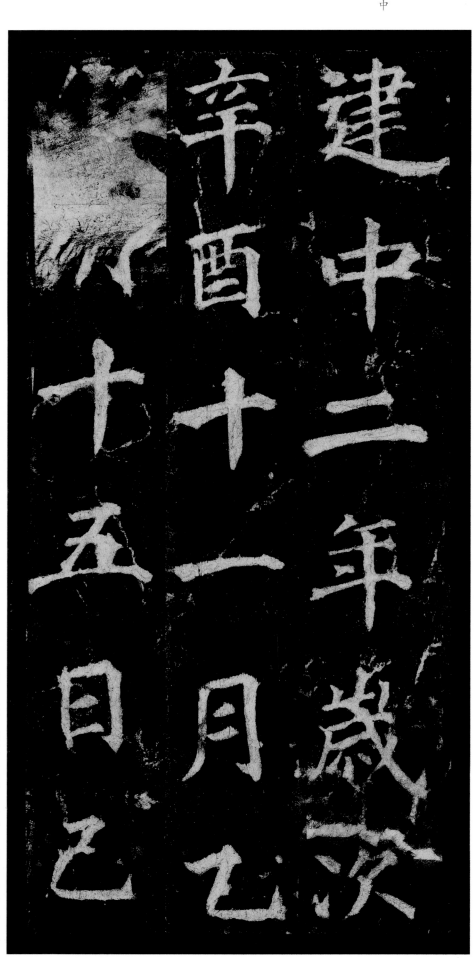

建中二年歲次辛酉十一月乙十五日己

建中二年，歲次／辛酉，十一月乙／卯朔十五日己／

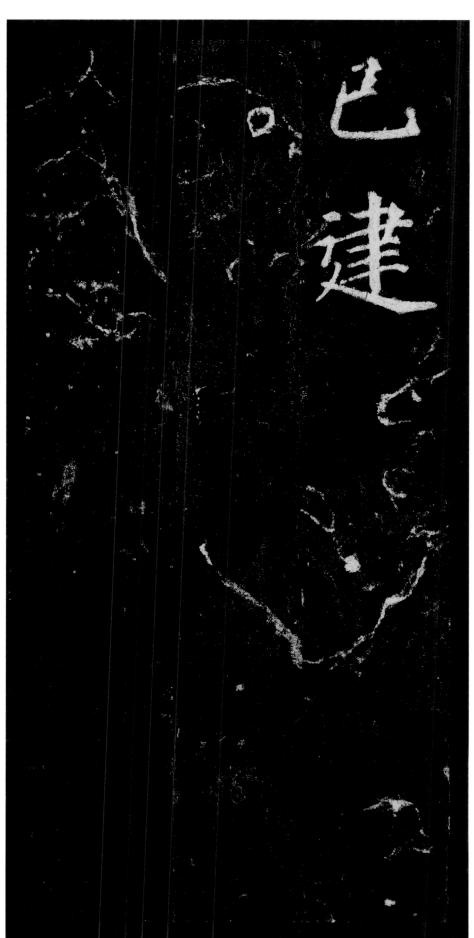

巳建。

豫州刺史東海徐公嶠之……季子浩，并有獻之之妙。

——唐·武平一《徐氏法書記》

肅宗即位，召拜中書舍人，時天下事殷，詔令多出於浩。浩屬詞贍給，又工楷、隸、蕭宗悅其能，加兼尚書左丞。玄宗傳位誥冊，皆浩爲之，參兩宮文翰，寵遇罕與爲比。

——《舊唐書·徐浩傳》

始，浩父嶠之善書，以法授浩，益工。嘗書四十二幅屏，八體皆備，草隸尤工，世狀其法曰「怒猊抉石，渴驥奔泉」云。

——《新唐書·徐浩傳》

八分、真、行皆入能……季海暮年乃更擺落王氏規模，自成一家。

受書法於父，少而清勁，隨肩褚、薛，晚益老重，潛精羲、獻，其正書有可謂妙之又妙也。

——宋·朱長文《續書斷》

唐之工書者多，求其三葉嗣名者，惟徐氏云。

——宋·朱長文《墨池編》

開元以來，緣明皇字體肥俗，始有徐浩，以合時君所好。

——宋·米芾《海岳名言》

蓋浩書鋒藏畫心，力出字外，得意處往往近似王獻之，開元以來，未有比者。

——《宣和書譜》

徐季海書名最噪，世贊其書曰：「怒猊抉石，渴驥奔泉。」當時司空圖極愛之，予所見其石刻最少，如《嵩陽觀》隸碑勢魄亦軒，翥然終唐法耳。至《不空和尚碑》，亦止見平正，求如所謂怒猊渴驥者，無有也。

——明·孫承澤《庚子銷夏記》

按《浩傳》曰：父嶠之，善書，以法授浩，世狀其書曰：「怒猊抉石，渴驥奔泉。」尤爲司空圖所愛，又嘗論書曰：「鷹隼之彩而翰飛戾天者，骨勁而氣猛也。若藻耀高翔，書之鳳凰矣。」可謂誇詡之極。今觀此碑，雖結法老勁而微少清逸，豐而力沉也。在唐書中似非其至者，而宋人之能書者，多祖其筆。

——清·林侗《來齋金石刻考略·不空和尚碑》

徐浩書收轉處崛強拗折，故昔人有「抉石」「奔泉」之目。

——清·梁巘《評書帖》

會稽如戰馬，雄肆而解人意。

——清·包世臣《藝舟雙楫》

圖書在版編目（CIP）數據

徐浩不空和尚碑/上海書畫出版社編．—上海：上海書出
版社，2022.1
（中國碑帖名品二編）
ISBN 978-7-5479-2781-6

I．①徐… II．①上… III．①楷書－碑帖－中國－唐代
IV．①J292.24

中國版本圖書館CIP數據核字（2022）第005009號

中國碑帖名品二編［十］

徐浩不空和尚碑

本社 編

責任編輯　馮　磊
審　讀　陳家紅
圖文審定　田松青
責任校對　郭曉霞
封面設計　王　峥
整體設計　馮　磊
技術編輯　包賽明

出版發行　上海世紀出版集團
　　　　　⊕上海書畫出版社

地址　上海市閔行區號景路159弄A座4樓
郵政編碼　201101
網址　www.shshuhua.com
E-mail　shcpph@163.com
印刷　上海雅昌藝術印刷有限公司
經銷　各地新華書店
開本　710×889mm　1/8
印張　7.5
版次　2022年6月第1版
　　　2022年6月第1次印刷

書號　ISBN978-7-5479-2781-6
定價　60.00元

若有印刷、裝訂質量問題，請與承印廠聯繫

版權所有　翻印必究